兒童文學叢書
•音樂家系列•

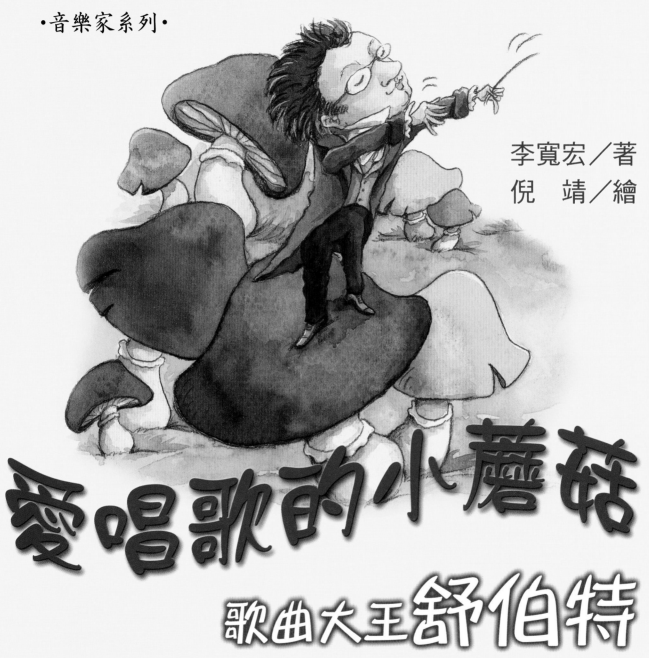

李寬宏／著

倪　靖／繪

愛唱歌的小蘑菇

歌曲大王舒伯特

三民書局

國家圖書館出版品預行編目資料

愛唱歌的小蘑菇：歌曲大王舒伯特 / 李寬宏著;倪靖
繪. - -二版一刷. - -臺北市：三民，2011
面；　公分. - -(兒童文學叢書・音樂家系列)

ISBN 978-957-14-3820-7　(精裝)

1. 舒伯特(Schubert, Franz, 1797-1828) - 傳記 - 通
俗作品 2. 音樂家 - 奧地利 - 傳記 - 通俗作品

910.99441

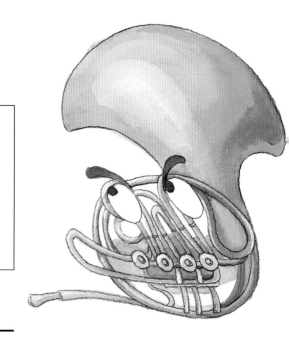

© 　愛唱歌的小蘑菇
　　　——歌曲大王舒伯特

著 作 人	李寬宏
繪　　者	倪 靖
發 行 人	劉振強
著作財產權人	三民書局股份有限公司
發 行 所	三民書局股份有限公司
	地址　臺北市復興北路386號
	電話　(02)25006600
	郵撥帳號　0009998-5
門 市 部	(復北店) 臺北市復興北路386號
	(重南店) 臺北市重慶南路一段61號
出版日期	初版一刷　2003年4月
	二版一刷　2011年11月
編　　號	S 910571

行政院新聞局登記證局版臺業字第○二○○號

ISBN　978-957-14-3820-7　（精裝）

http://www.sanmin.com.tw　三民網路書店
※本書如有缺頁、破損或裝訂錯誤，請寄回本公司更換。

在音樂中飛翔

（主編的話）

喜歡音樂的父母，愛說：「學音樂的孩子不會變壞。」

喜愛音樂的人，也常說：「讓音樂美化生活。」

哲學家尼采說得最慎重：「沒有音樂，人生是錯誤的。」

音樂是美學教育的根本，正如文學與藝術一
樣。讓孩子在成長的歲月中，接受音樂的欣賞
與薰陶，有如添加了一雙翅膀，更可以在天空
中快樂飛翔。

有誰能拒絕音樂的滋養呢？

很多人都聽過巴哈、莫札特、貝多芬、舒伯特、蕭邦以及
柴可夫斯基、德弗乍克、小約翰・史特勞斯、威爾第、普契尼
的音樂，但是有關他們的成長過程、他們艱苦奮鬥的童年，未
必為人所知。

這套「音樂家系列」叢書，正是以音樂與文學的培育為出
發，讓孩子可以接近大師的心靈。經過策劃多時，我們邀請到
關心兒童文學的作家為我們寫書。他們不僅兼具文學與音樂素
養，並且關心孩子的美學教育與閱讀興趣。作者中不僅有主修
音樂且深諳樂曲的音樂家，譬如寫威爾第的馬筱華，專精歌劇，
她為了寫此書，還親自再臨威爾第的故鄉。寫蕭邦的孫禹，是
聲樂演唱家，常在世界各地演唱。還有曾為三
民書局「兒童文學叢書」撰寫多本童書的王明
心，她本人除了擅拉大提琴外，並在中文學校
教小朋友音樂。

撰者中更有多位文壇傑出的作家，如程明琤

除了國學根基深厚外，對音樂如數家珍，多年來都是古典音樂的支持者。讀她寫愛故鄉的德弗乍克，有如回到舊時單純的幸福與甜蜜中。韓秀，以她圓熟的筆，撰寫小約翰‧史特勞斯，讓人彷彿聽到春之聲的祥和與輕快。陳永秀寫活了柴可夫斯基，文中處處看到那熱愛音樂又富童心的音樂家，所表現出的「天鵝湖」和「胡桃鉗」組曲。而由張燕風來寫普契尼，字裡行間充滿她對歌劇的熱情，也帶領讀者走入普契尼的世界。

第一次為我們叢書寫稿的李寬宏，雖然學的是工科，但音樂與文學素養深厚，他筆下的舒伯特，生動感人。我們隨著「菩提樹」的歌聲，好像回到年少歌唱的日子。邱秀文筆下的貝多芬，讓我們更能感受到他在逆境奮戰的勇氣，對於「命運」與「田園」交響曲，更加欣賞。至於三歲就可在琴鍵上玩好幾小時的音樂神童莫札特，則由張純瑛將其早慧的音樂才華，躍然紙上。莫札特的音樂，歷經百年，至今仍令人迴盪難忘，經過張純瑛的妙筆，我們更加接近這位音樂家的內心世界。

許許多多有關音樂家的故事，經過作者用心收集書寫，我們才了解這些音樂家在童年失怙或艱苦的日子裡，如何用音樂作為他們精神的依附；在充滿了悲傷的奮鬥過程中，音樂也成為他們的希望。讀他們的童年與生活故事，讓我們在欣賞他們的音樂時，倍感親切，也更加佩服他們努力不懈的精神。

不論你是喜愛音樂的父母，還是初入音樂領域的孩子，甚至於是完全不懂音樂的人，讀了這十位音樂家的故事，不僅會感謝他們用音樂豐富了我們的生活，也更接近他們的內心，而隨著音樂的音符飛翔。

作者的話

親愛的小朋友和大朋友：

　　當你拿起這本書時，你和我已經攜手踏上一個難忘的旅程。但是，我們旅行的路線和目的地在地圖上找不到。因為我們要欣賞的，不是秀麗的山水，而是動人心弦的歌聲；我們要拜訪的，不是名勝古蹟，而是一個美麗、純真的心靈。

　　許多年以前，當我還是個中學生時，有一天音樂老師教我們唱舒伯特的「菩提樹」：

　　　井旁邊大門前面
　　　有一棵菩提樹
　　　我曾在樹蔭底下
　　　做過甜夢無數
　　　……

　　那是個初夏的午後，陽光在學校庭院的地上佈滿了梧桐葉的影子。看著窗外在微風中抖動的樹葉，我突然有個衝動，想溜出教室，在梧桐樹下躺下來，把眼睛閉起來，然後在葉子的沙沙聲、老師的琴聲，和同學的歌聲中入睡，忘掉成長期所有的煩惱，只剩下青春的喜悅和夢想。

　　就在那個午後，我深深的愛上了舒伯特的音樂。後來，隨著年歲的增長，體驗了人世間的悲歡離合，我更能了解他歌曲裡深刻的感情。不同於大

部分的流行歌，他的歌曲是永遠不會過時的傑作。

　　舒伯特是一位多產的天才音樂家，短短的三十一年生命中
創作了六百多首膾炙人口的藝術歌曲，也因此
被後世尊稱為「歌曲大王」。他所寫的歌曲，
不但旋律優美動聽，而且和鋼琴伴奏配合得天
衣無縫，把歌詞的詩意完美無缺的呈現出來，也將
歌曲的藝術推至傲視古今的頂峰。著名的曲子包括
「菩提樹」、「野玫瑰」、「鱒魚」、「小夜曲」、「魔
王」、「紡織機旁的葛珍」以及「聖母頌」。

　　除了六百多首藝術歌曲之外，他還寫了九首交響曲、十部
歌劇，和數十首鋼琴音樂及室內樂。在這些器樂曲當中，最著
名的是「未完成交響曲」和「鱒魚五重奏」。前者略帶哀傷，卻
感人至深；後者明快歡暢，像陽光在潺潺的溪流上舞蹈。

　　舒伯特長得矮矮胖胖，頭很大，又戴了一副眼鏡，簡直像
《老夫子》漫畫中的大蕃薯。他非常害羞，穿衣服也邋邋遢遢、
　　隨隨便便。但是，在這個不起眼的外表下，卻深藏著一顆
　　熾熱的心，為追求音樂而貧病交迫，至死無悔，也給
　　這個世界留下許多動人的歌聲。

　　　謝謝你，親愛的朋友，親愛的遊伴，我們的旅途
因為你的加入而更多采多姿。願舒伯特優美的音樂長
留在你心裡，直到永遠。

李寬宏

舒伯特

Franz Schubert

1797～1828

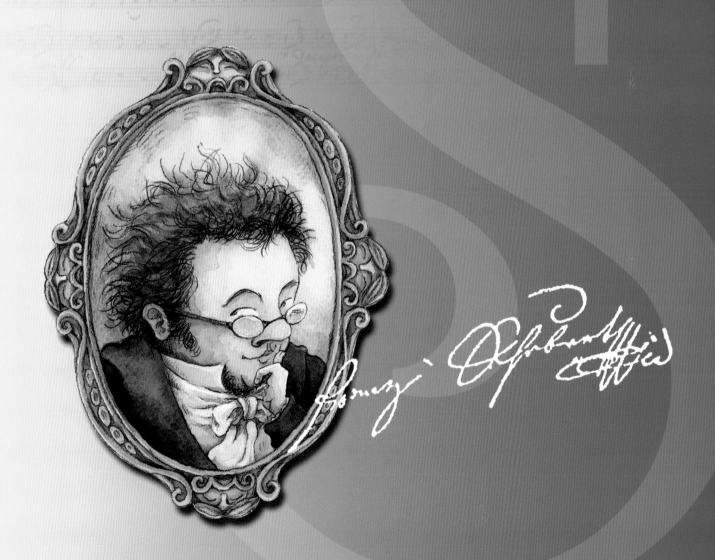

你喜歡唱歌和聽故事嗎？讓我為你說一個「歌曲大王」舒伯特的故事。他就像你一樣，也很喜歡唱歌。為什麼說舒伯特是「歌曲大王」呢？因為他一生寫了六百多首歌，有很多都很好聽。比如說他的「菩提樹」：

井旁邊大門前面
有一棵菩提樹
我曾在樹蔭底下
做過甜夢無數
……

又比如說，他的「小夜曲」：

我的歌聲
終夜低聲
向你傾訴
……

什麼？你叫我不要再唱了？為什麼呢？「小夜曲」是唱給情人聽的歌，很美，很浪漫，很好聽呀。

哦，真的是這樣嗎？倒是第一次有人對我說我唱得像鴨子叫。好吧，我就開始講故事。可是，你如果什麼時候想再聽我唱歌，請隨時告訴我吧。他的「野玫瑰」、「聖母頌」和「音樂頌」也都很好聽呢。

舒伯特 1797 年 1 月 31 日出生於維也納，爸爸是個小學校長，很喜歡音樂。小時候，

愛唱歌的小蘑菇

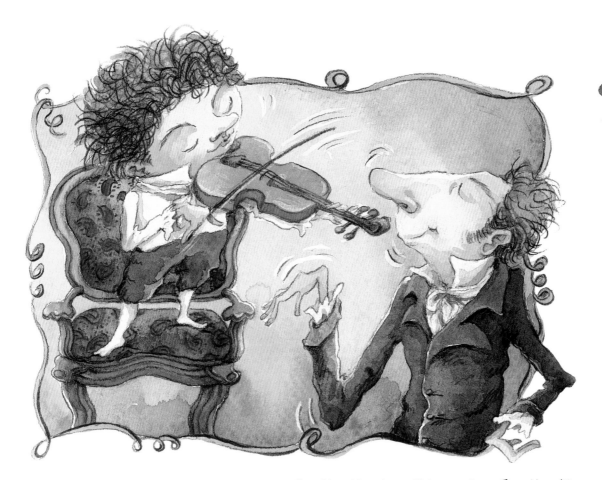

爸爸教他小提琴，大哥教他鋼琴，但是他很聰明，很快就演奏得比他們還好。爸爸只好送他去跟當地一個老師學管風琴。

管風琴和你們學校裡的風琴不一樣。它通常裝在教堂或音樂廳裡，體積很大，有許多直立的長管子排在一起。它有兩三排手鍵盤，還有一排腳鍵盤，彈起來手腳都很忙，是很難學的一種樂器，有人說它是「樂器之王」。

沒想到過了不久，管風琴老師就來對舒伯特的爸爸說:「你的兒子反應好快，我一教什麼，他馬上就學會。我再也沒東西可以教他了。」

當天才兒童的爸爸媽媽很辛苦，你說是不是？

舒伯特十一歲時就考進皇家教堂的唱詩班，得到最好的音樂訓練。唱詩班的小朋友同時可以在皇家神學院免費上學。這裡的老師是全國一流的，課程的編排也很好，全體小朋友都住校。他在學校的每門功課都非常優秀，尤其以音樂的表現最為突出。

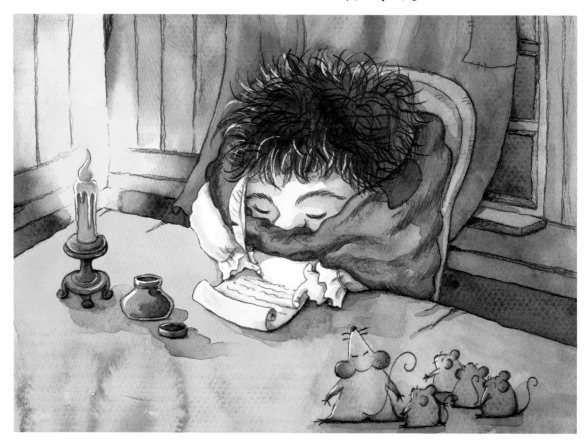

　　唯一比較不理想的是學校的生活很苦。房間沒有暖氣，冬天大家冷得半死。伙食很差，份量又少，舒伯特只好寫信給他哥哥，要一點零用錢買蘋果和麵包補充營養。

　　學校的生活雖然這麼苦，他從不抱怨，更沒想到輟學。音樂，就像最知心的朋友，

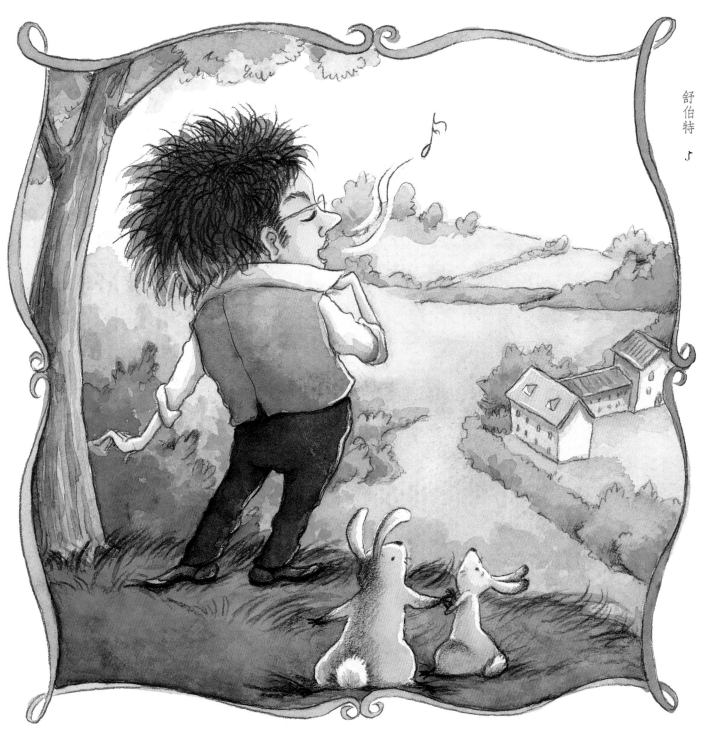

舒伯特 ♪

和ㄏㄜˊ他ㄊㄚ分ㄈㄣ享ㄒㄧㄤˇ喜ㄒㄧˇ悅ㄩㄝˋ和ㄏㄢˋ哀ㄞ傷ㄕㄤ。在ㄗㄞˋ他ㄊㄚ高ㄍㄠ興ㄒㄧㄥˋ時ㄕˊ，他ㄊㄚ會ㄏㄨㄟˋ開ㄎㄞ懷ㄏㄨㄞˊ高ㄍㄠ唱ㄔㄤˋ，用ㄩㄥˋ輕ㄑㄧㄥ快ㄎㄨㄞˋ的ㄉㄜ˙歌ㄍㄜ聲ㄕㄥ抒ㄕㄨ發ㄈㄚ心ㄒㄧㄣ中ㄓㄨㄥ的ㄉㄜ˙快ㄎㄨㄞˋ樂ㄌㄜˋ。悲ㄅㄟ傷ㄕㄤ時ㄕˊ，他ㄊㄚ就ㄐㄧㄡˋ低ㄉㄧ聲ㄕㄥ吟ㄧㄣˊ唱ㄔㄤˋ，這ㄓㄜˋ時ㄕˊ，歌ㄍㄜ聲ㄕㄥ像ㄒㄧㄤˋ媽ㄇㄚ媽ㄇㄚ˙溫ㄨㄣ暖ㄋㄨㄢˇ的ㄉㄜ˙手ㄕㄡˇ，輕ㄑㄧㄥ輕ㄑㄧㄥ的ㄉㄜ˙擁ㄩㄥ抱ㄅㄠˋ著ㄓㄜ˙他ㄊㄚ，安ㄢ慰ㄨㄟˋ他ㄊㄚ

因為舒伯特的歌聲特別好聽，老師叫他擔任唱詩班的主唱。同時，他的小提琴也拉得很好，老師選他做學校樂隊的首席小提琴手。「首席」就是「最棒」的意思。不但這樣，有時候他還當樂隊指揮。

你看過樂隊指揮嗎？就是那個站在樂團前面，手裡拿著指揮棒的人。有時候，樂隊演奏得很大聲時，他的兩隻手會揮舞得很誇張，甚至會整個人跳起來，像被電到一樣，實在很好笑。

你心裡一定在想:「當指揮有什麼了不起呢？只要拿根棍子隨便亂揮，有時跳一跳就可以了。」

我不怪你這樣想，可是有許多事情，並不像看起來那麼簡單，要不然每個人都可以當指揮了。你在唱歌或拉小提琴時看的譜只有一行。你如果彈鋼琴，看的譜是兩行。可是，你如果是樂隊指揮，你看的譜有一個特別的名字，叫做總譜。總譜有時會多達十幾行，因為每一種樂器需要一行。舒伯特小小年紀，就能看總譜，用指揮棒告訴樂隊說，這裡小提琴要大聲點，長笛要小聲，吹小喇叭的準備，馬上該你了……你說他是不是很了不起？

愛唱歌的小蘑菇

你也許心中會有一個疑問:「那他在樂隊演奏得很大聲的時候,有沒有跳起來?」

這一點歷史書上沒講,不過我猜他跳不起來,因為他長得矮矮胖胖的。再加上他的頭很大,所以朋友給他取個綽號,叫「小蘑菇」。你現在知道為什麼這本書叫做《愛唱歌的小蘑菇》了吧!

告訴你一件好玩的事喔。舒伯特因為近視,所以戴眼鏡。他不但白天戴,連晚上也戴著眼鏡睡覺。有人猜說,他睡覺時戴著眼鏡,這樣做夢才看得清楚。其實,真正的原因是,他希望一睡醒就可以馬上開始作曲,不必再花時間找眼鏡。

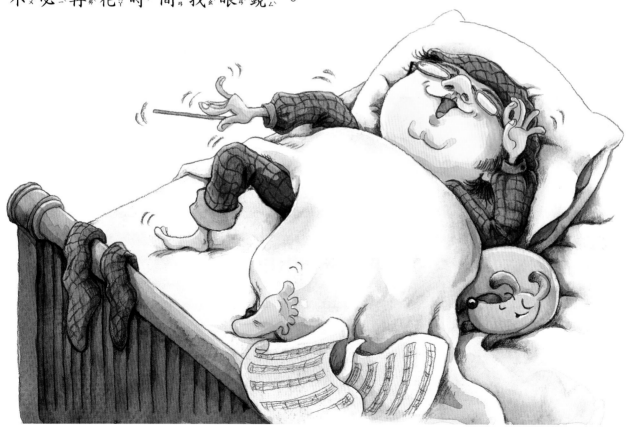

上音樂課是舒伯特每天最開心的時候。他喜歡作曲課，也喜歡在樂團裡演奏。樂團每天晚上練習一個半小時，由老師教他們演奏莫札特、貝多芬這些大音樂家的曲子。學習這些大師們的作品使他很興奮。

當演奏到莫札特歌劇「費加洛婚禮」的序曲時，他立刻深深的愛上這支曲子的活潑、動聽、風趣，不禁歡呼說:「這真是世界上最美妙的音樂!」「費加洛婚禮」是一齣很好笑的喜劇，它的序曲一開始時，聲音低沉有如老祖父的巴松管（一種長得像高射炮的低音木管樂器）和小提琴先鬼鬼祟祟的說了一些話，然後其他樂器也小聲說了幾句。突然，整個樂隊很大聲的插進來，把他嚇了一大跳，但是又覺得很好玩，因為他知道這是那個調皮搗蛋的莫札特在開玩笑。

愛唱歌的小蘑菇

序曲是在歌劇開演前，由樂隊演奏的曲子。它的目的，有時是簡單的介紹劇情；有時則只是一種習慣：既然歌劇都要有序曲，我們就演奏一首序曲給你聽；有時則是讓那些遲到的人趕快找到位置坐下，那些喉嚨癢的人趕快把咳嗽咳完，或那些要上廁所的人趕快去上。

舒伯特最崇拜的音樂家是貝多芬。當他聽到貝多芬「給愛麗絲」這首優美的鋼琴曲時，他好像看見一個美麗的少女，坐在窗邊等她的情人。天黑了，晚風吹得樹葉沙沙作響，月光照著少女微仰的臉龐。小鳥都回家了，情人為什麼還不來呢？

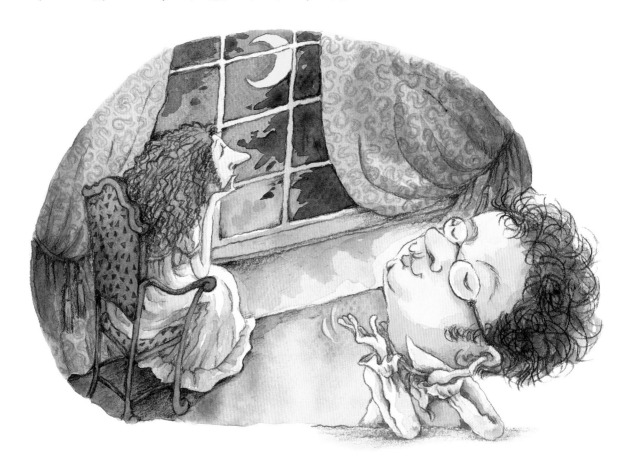

　　而貝多芬的「第五交響曲」給他的是完全不同的感受。交響曲是由包括多種樂器的樂團所演奏的大型曲子。「第五交響曲」一開始時的四個強音：「達達達，達……」，他覺得似乎是命運之神在敲門。接著，他聽到

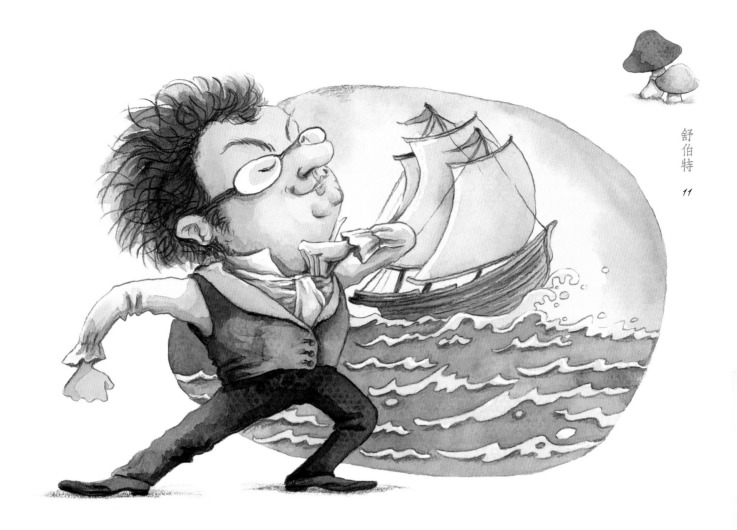

人類和命運激烈的搏鬥。最後，當命運終於被擊敗，他聽到了人們的歡呼和雄赳赳、氣昂昂的凱歌。

貝多芬的音樂包羅萬象，變化多端，有的像「給愛麗絲」那麼婉約浪漫，有的則像「第五交響曲」那麼雄偉壯闊。但是，不管是哪種音樂，貝多芬都能用很生動的方式，表達出各式各樣深刻的感情，使他隨著音樂而高興、悲傷、生氣、沉思。貝多芬這種偉大的藝術才華，令舒伯特佩服不已，終其一生，他對貝多芬都懷著無限的敬愛。

舒伯特在十三歲時寫了生平第一首歌。他覺得心中有好多靈感，所以就一直寫，一直寫，一直寫，一口氣寫了十幾頁，結果不曉得怎麼收尾，只好放棄。這首歌曲雖然沒寫完，但是卻已經顯出他的作曲才華。有一些這首曲子裡面的技巧，在他後來的歌曲中也經常用到。不過，他學到一個教訓，再也不寫那麼長的歌了。他後來寫的歌曲大都只有兩頁或三頁長，有的甚至只有一頁。像很有名的「音樂頌」就只有一頁。

寫了這首歌以後，他的創作慾像決了堤的洪水，無法阻擋。短短的一年內，他完成了兩首鋼琴四手聯彈曲，一首弦樂四重奏，還有三首歌。這時，他的年紀才只相當於我們的國中生。

你如果認為鋼琴四手聯彈曲是給四隻手的人彈的，那你就太遜了。一個人怎麼會有四隻手？鋼琴四手聯彈是兩個人合彈一架鋼琴，因為總共有四隻手在琴鍵上，所以叫做四手聯彈。這種曲子演奏起來很好聽，也很好玩。你如果會彈鋼琴，可以找一個也會彈鋼琴的朋友試試看。

弦樂四重奏則需要四個人合奏：兩個小提琴手，一個中提琴手，和一個大提琴手。

愛唱歌的小蘑菇

舒伯特的音樂老師是當時鼎鼎大名的宮廷樂長沙里耶律。在他十四歲時，有一天，他把一首剛寫好的歌曲給沙里耶律看，沙里耶律看了後不禁讚嘆說：「你是個天才，你將來無論做什麼都會做得很好。」

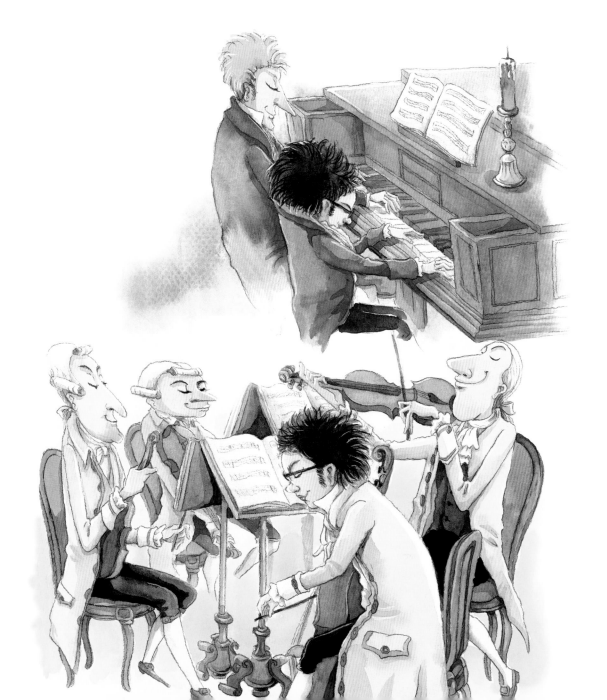

舒伯特的音樂才華吸引了很多同學的注意，想和他做朋友。這些朋友，有些成為他一生的知音，在後來幫他很多忙。其中有一個叫耶可的朋友，在回憶童年的文章中，這樣形容年輕時候的舒伯特：

「他在年輕的時候就很內向，喜歡想東想西。他所想的事情，通常都不用嘴巴說，

而都是用音樂表達出來。縱使和我們這些好朋友在一起時，他也沒什麼話說，除非我們談到有關音樂的事情。和其他同學比起來，他很安靜，也很嚴肅。但他很善良，對同學很好。同學們一起散步時，他常常自己一個人走，低著頭想事情，把兩隻手放在背後，手指頭動個不停，好像在彈鋼琴。」

在學校裡他還有另外一個好朋友史班。史班大舒伯特八歲，對他很好，就像大哥哥一樣照顧他。舒伯特第一次看歌劇，就是史班帶他去的。舒伯特看了以後非常喜歡，也因此啟發他長大後創作歌劇的靈感。還有一次，史班知道舒伯特窮到買不起五線譜紙，他馬上買來送給舒伯特。他們的友誼，一直維持到舒伯特去世為止。

十六歲時，舒伯特的聲音因為身體的發育而發生變化，使他不得不離開唱詩班和住宿的學校。他遵照父親的意思，進了一家師範學校，接受當老師的訓練。一年後，他畢業了，開始在他爸爸的學校當小學老師。

　　可是，他很不喜歡當老師，只喜歡當音樂家。當他看著教室裡可愛的小朋友時，他只想教他們唱歌，而不想教什麼算術啦，地理啦，歷史啦等等。當他在批改小朋友的作業時，作業上的字常常幻化成音符在他眼前跳舞。

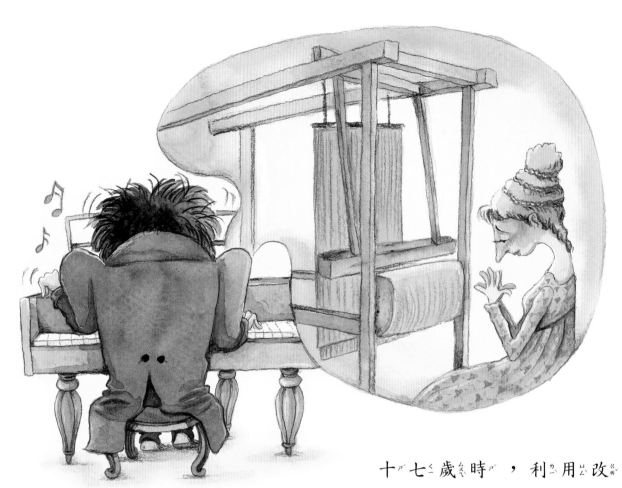

十七歲時，利用改作業的空檔，他寫出非常著名的一首歌「紡織機旁的葛珍」。

這首歌的歌詞來自德國大文學家歌德寫的《浮士德》劇本，葛珍（別名瑪格麗特）是女主角，浮士德是男主角。在這齣戲中，有一首詩描寫葛珍坐在紡織機旁邊想念她的情人浮士德。她思念他的笑容、話語、走路的樣子和甜蜜的吻。舒伯特根據這首詩，寫了歌曲的旋律，而且配上鋼琴伴奏。歌曲的旋律非常溫柔纏綿，但是最特別的是鋼琴伴奏。舒伯特用高低起伏、連綿不斷的快速音符，生動的表現出紡織機的轉動，和初戀的葛珍慌亂不安的心情。

　　舒伯特會寫這首情歌，可能因為他自己那時也正在談戀愛。他愛上一個叫特麗莎的女孩子。特麗莎小舒伯特兩歲，他們從小就在一起玩。後來舒伯特上學、住校，幾年不見，特麗莎已經長得亭亭玉立，而且聲音很美，能唱很高的女高音。他們的愛情維持了兩年，舒伯特想要和特麗莎結婚，但是因為他很窮，特麗莎的媽媽不允許，所以他們只好分手。舒伯特很傷心，一直到他去世，都沒有結婚。

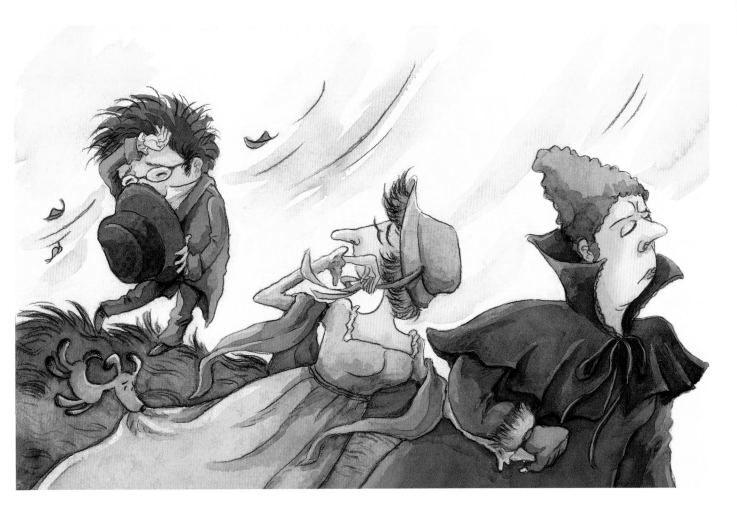

寫完「紡織機旁的葛珍」以後，他創作的靈感有如泉湧。十八歲時，他時時間寫作，四十八歲那一年內寫了一百四十然竟一天寫了八首歌，有一首！除了這些歌曲之外，四和他還寫了兩首交響曲，兩部歌劇，兩首彌撒曲，和一首弦樂四重奏。

交響曲、歌劇、彌撒曲、弦樂四重奏都是大型的曲子，比歌曲長很多也複雜很多。彌撒曲是在天主教堂演唱的宗教音樂，包括合唱和獨唱，通常用管弦樂團伴奏。

他十八歲那年寫的歌曲中，有一首叫「魔王」的傑作。「魔王」原是個有名的德國傳說，後來歌德把這個故事寫成詩。故事是說，深夜裡一個父親要穿過樹林，躲在樹林裡的小孩，騎馬帶著生病的小孩生病的小孩，魔王想要抓這個小孩就很勇敢的反抗。

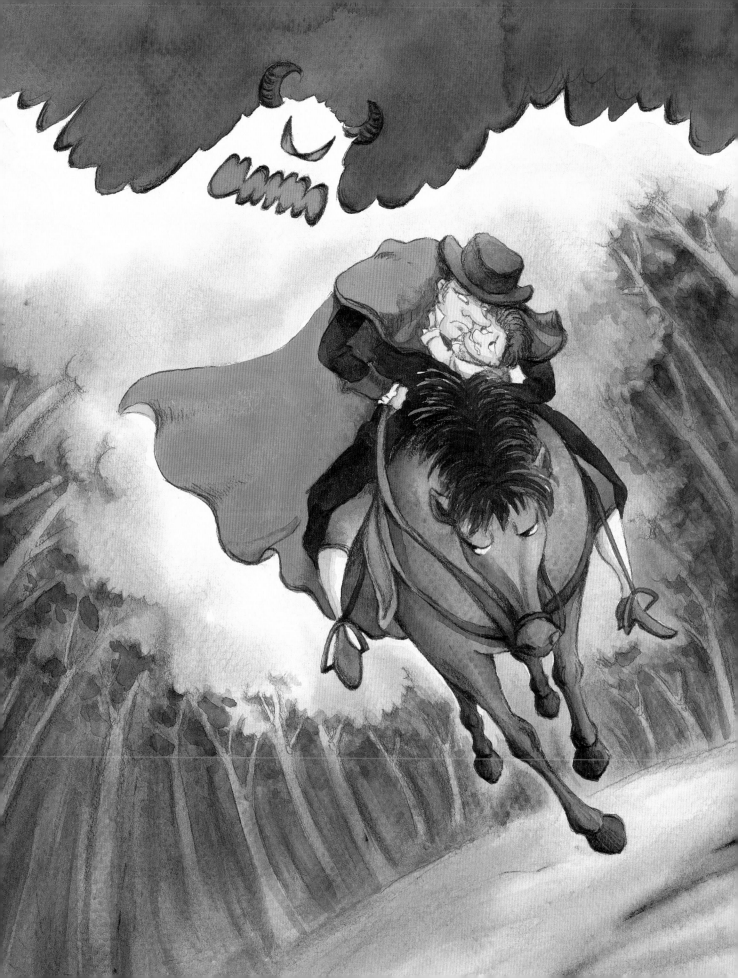

這首歌最特別的地方是，歌唱者需要一個人唱出四個不同角色的聲音和表情：講故事的人、父親、兒子和魔王。因為演唱的技巧很難，很多職業的歌唱家都不敢輕易表演這首歌。它另外一個很特殊的地方是鋼琴伴奏。從頭到尾，快速而激烈的三連音（三個音一拍），象徵急如驟雨的馬蹄聲，叫人聽了緊張得透不過氣來。「魔王」把歌曲的藝術帶到全新的領域，也奠定了舒伯特在音樂史上不朽的地位。

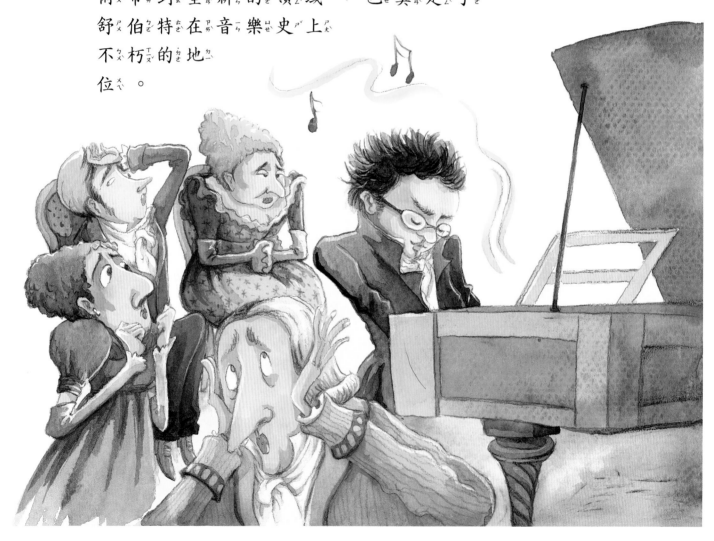

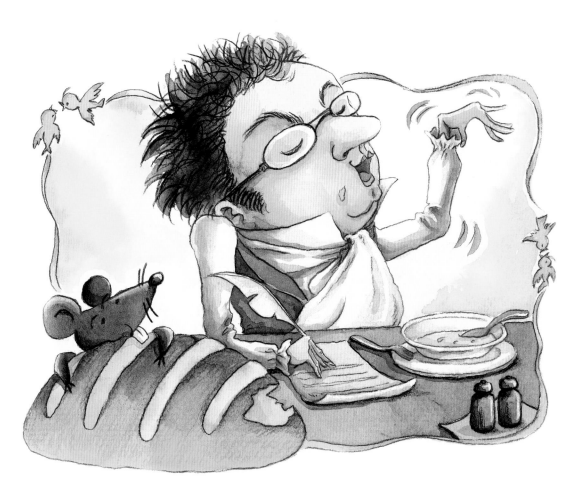

　　最不可思議的是，像「魔王」這麼偉大的歌曲，他不到一個下午就寫好了。這速度夠快了吧？不，還有更快的。有一次在餐廳裡，作曲的靈感忽然來了，但是臨時又找不到五線譜紙。他靈機一動，在菜單的背面畫了五線譜，不到幾分鐘，他就寫好了「聽！聽！那雲雀！」。這首歌的歌詞是英國大文豪莎士比亞的詩，文辭非常優美，配上舒伯特活潑的旋律，真是令人百聽不厭，難怪一直到今天都還有許多人愛唱它。

　　舒伯特在當了兩年老師後，就辭職了。從此，他全心全力作曲。但是因為沒有固定的收入，只好輪流住在不同的朋友家，靠他們的接濟過活。這些朋友都對他很好。幾乎每天晚上，他們會聚集在酒吧或朋友家的客廳，由舒伯特彈琴，他的好友佛哥唱歌。要不然就大家喝酒，討論藝術，或開玩笑，總要鬧到三更半夜才散。他們沒什麼錢，可是都很開心。他的朋友把這樣的聚會叫做「舒伯特之夜」。

　　佛哥個子很高大，是當時很有名的男中音，歌聲非常圓潤動聽。有天晚上，他唱了一首新歌，大家都很喜歡。唱完後舒伯特很好奇，就問佛哥:「這首新歌真好聽，是誰作的呀？」佛哥差點沒笑倒在地上，指著舒伯特說:「老兄，就是你兩個禮拜以前作的呀！」

　　佛哥因為是名歌唱家，一向非常驕傲，可是他對個子矮胖的舒伯特卻佩服得五體投地，常常演唱他的歌曲。有一次，大家約在一個地方見面，舒伯特因為有事耽擱，遲遲不來。其他的人都開始不耐煩，可是佛哥卻說:「舒伯特是個天才，我們在他面前都應該屈膝行禮。他如果不能來，我們就爬著去找他。」

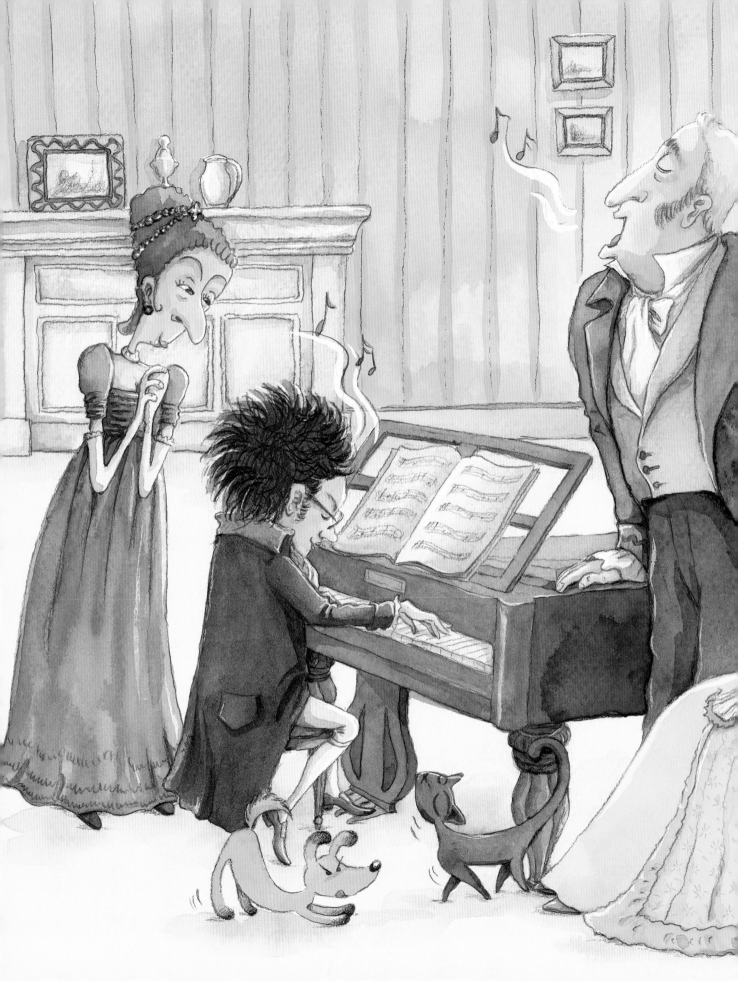

舒伯特二十歲時，寫了非常輕鬆動聽的「鱒魚」這首歌。歌詞大意是說：

在明亮的小溪裡，
有鱒魚快快樂樂的游。
牠們游得真快，
好像飛箭一般。
我高興的站在岸邊，
看著這些可愛的魚兒。
來了一個漁夫，
手裡拿著釣竿，
貪心的看著鱒魚。
我想：
「溪水很清澈，
魚兒都看見你，
牠們不會來上鉤。」
到後來，
這壞蛋開始不耐煩，
狡猾的把水弄混濁。
魚兒看不清，
終於被他釣起來。

這首歌的旋律非常優美，鋼琴伴奏很輕快流暢，像是潺潺的溪流，也像溪裡快快樂樂、游來游去的小魚兒。可是，當唱到漁夫把水弄混濁時，鋼琴伴奏變成又急又重，碰碰碰的敲。你簡直可以看到那個壞漁夫，正用雙手在水裡亂七八糟的翻攪拍打。

舒伯特寫的歌有一個特色，就是旋律非常好聽。有時只要聽一遍，就永遠不會忘。

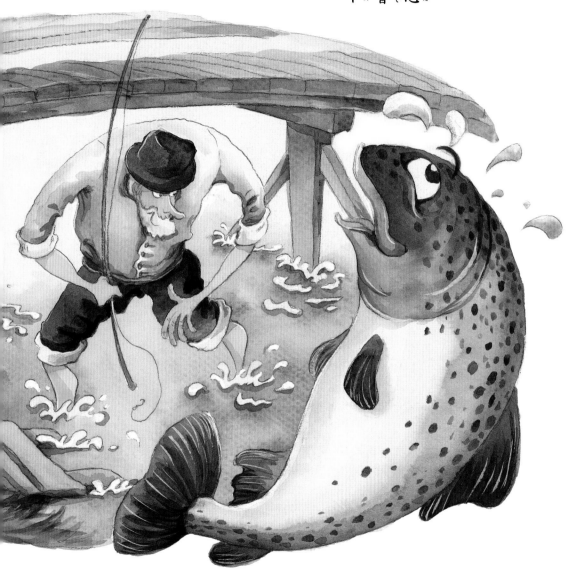

最重要的是，他能夠結合歌聲和鋼琴伴奏，把歌詞的意義很生動的表達出來。「紡織機旁的葛珍」、「魔王」和「鱒魚」都是很好的例子。

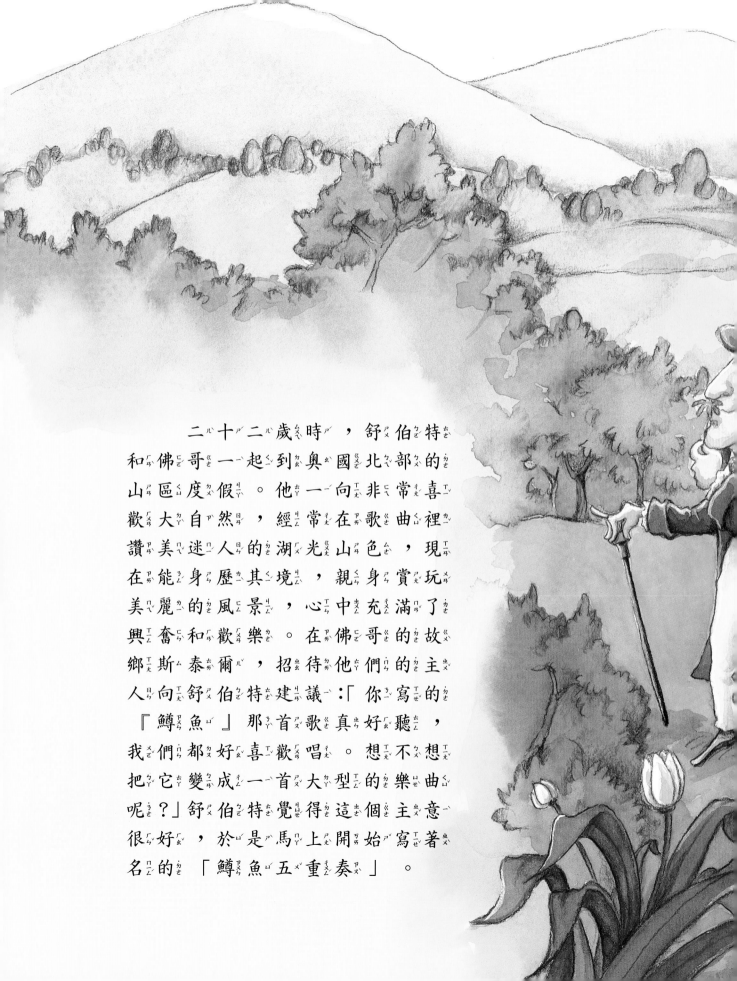

二十二歲時，舒伯特和佛哥一起到奧國北部的山區度假。他一向非常喜歡在山光水色、親身充滿了故曲裡，現玩賞一身的主讚美大自然，經常湖光山色，親身充滿的寫在能身歷其境的風景，心中佛哥們的故歡樂。在佛哥他的故歡樂。在佛哥他的寫美麗的風景，心中佛哥們的寫興奮和歡樂。在佛哥他的意著鄉斯泰爾，招待他寫著人向舒伯特建議：「你寫的歌真好聽，『鱒魚』那首歌真好聽，我們都好喜歡唱。想不想把它變成一首大型的樂曲呢？」舒伯特覺得這個主意很好，於是馬上開始寫著名的「鱒魚五重奏」。

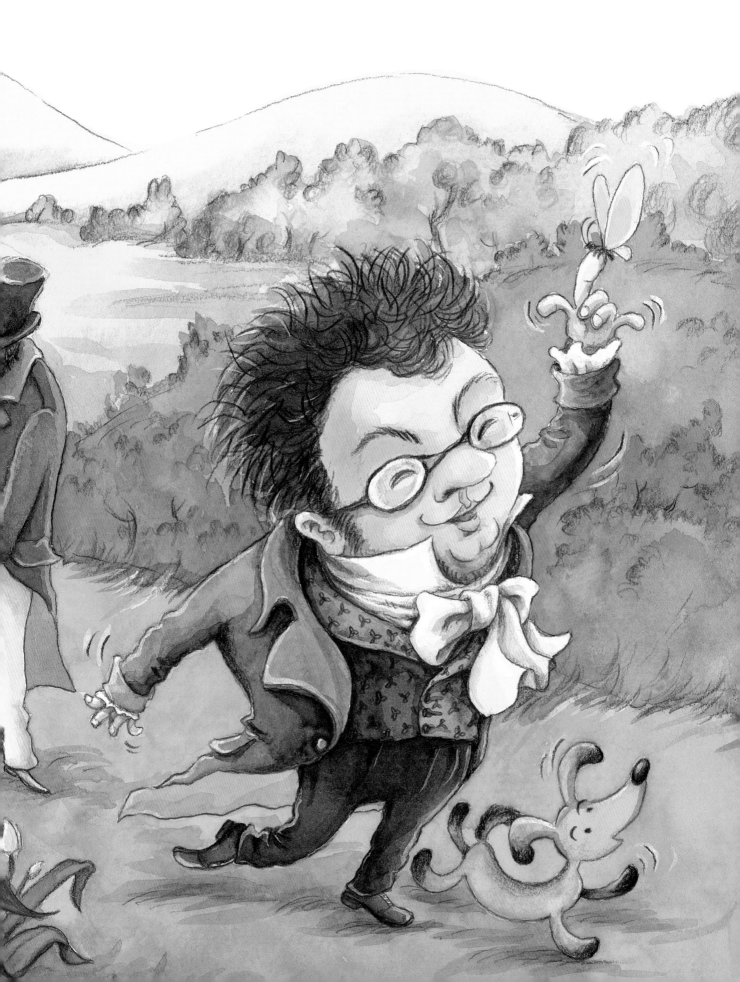

這個曲子輕快活潑，反映出舒伯特與好友在山中旅行時的愉快心情。它用了五種樂器（所以叫五重奏）：鋼琴、小提琴、中提琴、大提琴，和低音大提琴，總共有五個樂章。在第四樂章你會聽到「鱒魚」歌曲的旋律先在小提琴出現，然後是鋼琴，然後是中提琴，最後是在大提琴和低音大提琴同時出現。就好像五個好朋友一起輪流唱「兩隻老虎」，一個人唱：「兩隻老虎，兩隻老虎，跑得快，跑得快……」時，其他人就唱「啦、啦、啦、啦、啦」替他伴奏。

在舒伯特二十三歲時，寫了「雙胞胎兄弟」這齣歌劇。公演的第一天，所有的好朋友都到歌劇院給他捧場。演出很成功，特別是佛哥獨唱的部分獲得非常熱烈的掌聲。

劇終後，全場觀眾一面拍手一面叫：「舒！伯！特—舒！伯！特—」，

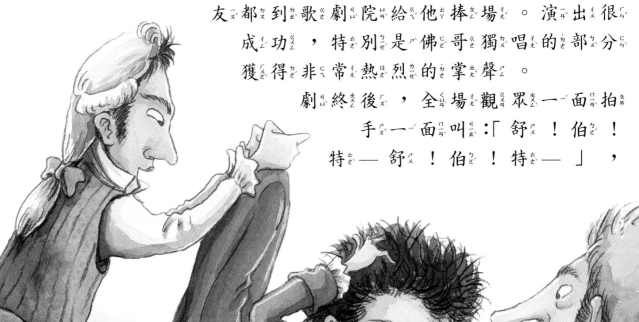

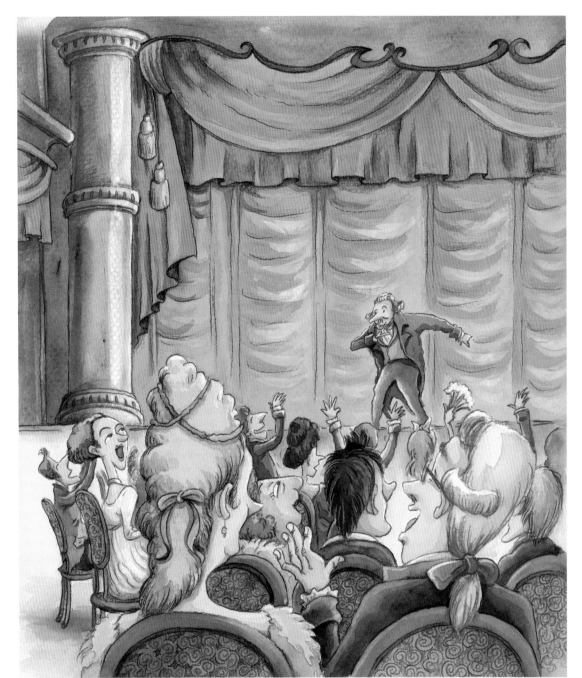

希望他到舞臺上，接受大家的歡呼和致敬。但是他那天晚上穿了一件又舊又髒的大衣，不好意思上臺。有個坐在他旁邊的好朋友，要把燕尾服脫下來借他，他還是太害羞，不敢走到前面去。最後，劇院老闆沒辦法，只好對聽眾說：「舒伯特今天晚上沒來。」

舒伯特非常崇拜貝多芬，而巧合的是，兩人都寫了九首交響曲。舒伯特最有名的是第八號的「未完成交響曲」。為什麼會有這個奇怪的名字呢？因為交響曲通常有四個樂章，但是這首卻只有兩個樂章。至於為什麼只有兩個樂章，有許許多多猜測。有人說，他其實寫了四個樂章，但是後面兩個樂章掉了；也有人說，他寫了兩個樂章後，覺得要表達的意思都已經說清楚了，不必再畫蛇添足，所以就停筆了。我覺得有幾個樂章並不重要，重要的是要寫得好。這首曲子有點哀傷，但是非常感人，比一些四個樂章的交響曲要好聽很多。我很喜歡，請你聽了以後告訴我你喜不喜歡。

　　1827 年，舒伯特三十歲。他生病了，而且很窮。不但如此，他最仰慕的貝多芬在 3 月 26 日去世了，這對他來說是一個非常沉重的打擊。雖然有這麼多不如意的事情，他的創作慾仍然像火焰般的熾熱。就在這年，他寫出不朽的「冬之旅」歌曲集。這個歌曲集總共包含二十四首歌，作詞者是德國詩人穆勒，講一個流浪者的故事。我在這本書一開始時唱的「菩提樹」就是「冬之旅」中的第五首歌。因為舒伯特的心情很低沉，所以這個歌曲集裡的歌大部分都很悲傷。他好像預感到自己將不久於人世。

舒伯特逝世於 1828 年 11 月 19 日，只活了三十一歲。比起其他早逝的音樂家，像莫札特（三十五歲）、孟德爾頌（三十八歲）、蕭邦（三十九歲），他在世上的時間更短。但是他創作的美好音樂，卻和這些大師的作品一樣，永遠活在我們心中。

不但如此，這個只有一百五十八公分高的「小蘑菇」，也成為音樂史上頂天立地的巨人。

Franz Schubert

舒 伯 特

舒伯特 小檔案

1797年　1月31日出生於維也納。

1808年　11歲時考進皇家教堂的唱詩班。

1810年　13歲時寫了生平第一首歌。

1813年　進入師範學校，一年後畢業，在學校擔任小學老師。

1814年　寫出「紡織機旁的葛珍」。

1815年　18歲時譜寫「魔王」，奠定他在音樂史上不朽的地位。

1816年　辭去教職。

1817年　完成「鱒魚」。

1819年　開始寫「鱒魚五重奏」。

1820年　寫了歌劇「雙胞胎兄弟」。

1827年　完成「冬之旅」歌曲集。

1828年　11月19日去世。

舒伯特 寫真篇

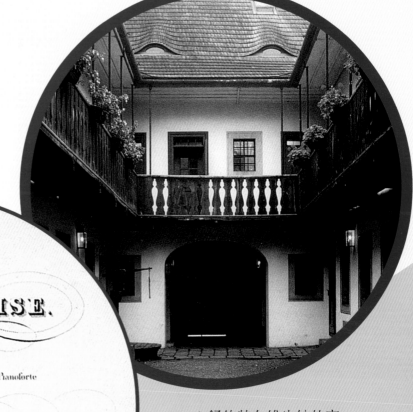

▲舒伯特在維也納的家。
© Bastin & Evrard-Bruxelles

WINTERREISE.

Von
WILHELM MÜLLER.

In Musik gesetzt
für eine Singstimme mit Begleitung des Pianoforte

von

Franz Schubert.

89sta Werk.

1te Abtheilung.

EIGENTHUM DES VERLEGERS.

Wien, bey Tobias Haslinger,
Musikverleger

◀「冬之旅」扉頁。

◀舒伯特睡覺也要戴的眼鏡。

▶維也納家鄉的舒伯特雕像。

寫書的人 ··················

李寬宏

臺灣屏東人。天生十個大拇指和兩隻左腳,卻偏偏喜歡彈鋼琴、游泳和跳舞。朋友笑他「無自知之明」,他的回答是:「只要我喜歡,有什麼不可以?」

清華大學核子工程學士,美國普度大學機械工程碩士、博士。曾經獲得《中外文學》第一屆短篇小說獎。學的是理工,真正的最愛卻是文學和音樂。

一言以蔽之:不務正業。

·················· 畫畫的人

倪 靖

學裝潢設計出身的倪靖,曾任職於各類廣告公司,大學期間即開始無間斷的從事兒童插圖的創作。比起商業美術,她更鍾情於可以不斷變換畫風、充滿感性的兒童插畫。

倪靖愛自然,愛運動,愛孩子和動物,愛各種新奇的東西。希望能走遍這充滿繽紛色彩的世界,把對生活的激情不斷融入自己的作品中。

兒童文學叢書

音樂家系列

沒有音樂的世界，我們失去的是夢想和希望……

每一個跳動音符的背後，到底隱藏了什麼樣的淚水和歡笑？
且看十位音樂大師，如何譜出心裡的風景……

由知名作家簡宛女士主編，邀集海內外傑出作家與音樂工作者共同執筆。平易流暢的文字，活潑生動的插畫，帶領小讀者們與音樂大師一同悲喜，靜靜聆聽……

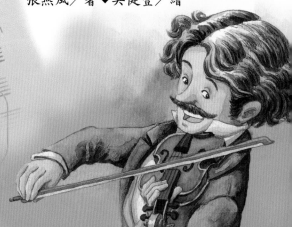